# Signifikante Signaturen Band 69

Mit ihrer Katalogedition »Signifikante Signaturen« stellt die Ostdeutsche Sparkassenstiftung in Zusammenarbeit mit ausgewiesenen Kennern der zeitgenössischen Kunst besonders förderungswürdige Künstlerinnen und Künstler aus Brandenburg, Mecklenburg-Vorpommern, Sachsen und Sachsen-Anhalt vor. | In the »Signifikante Signaturen« catalogue edition, the Ostdeutsche Sparkassenstiftung, East German Savings Banks Foundation, in collaboration with renowned experts in contemporary art, introduces extraordinary artists from the federal states of Brandenburg, Mecklenburg-Western Pomerania, Saxony and Saxony-Anhalt.

Ostdeutsche
Sparkassenstiftung

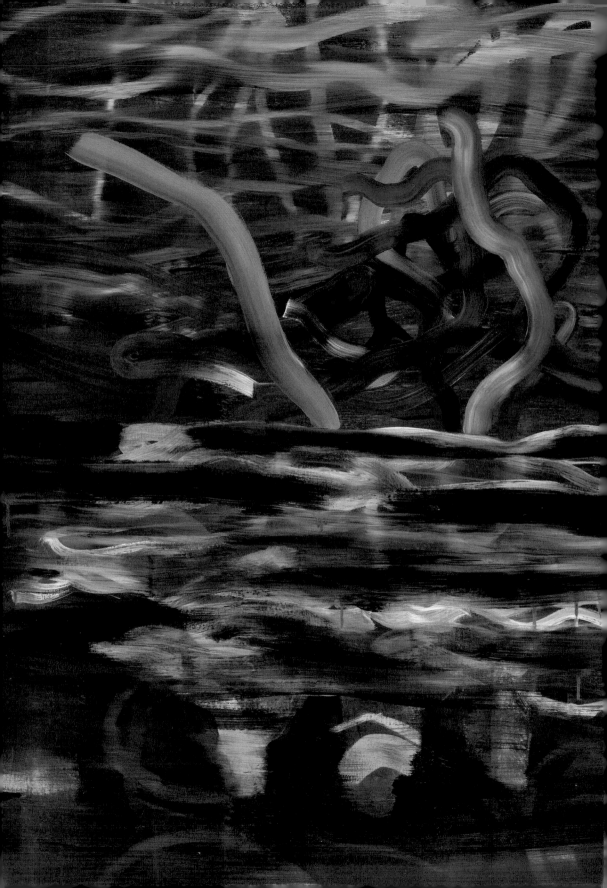

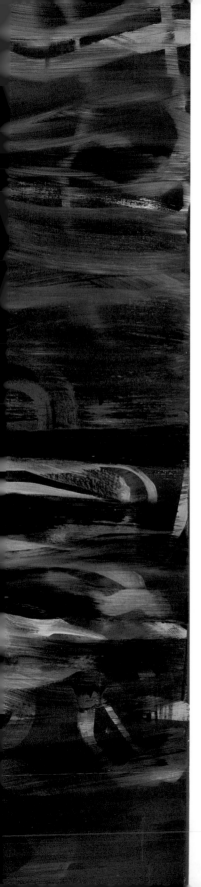

# Miro
# Dorow

vorgestellt von | presented by
Katja Blomberg

**Seetang**

Wie leicht verliert man sich
im Seetangwald. Sonnenlicht seiht
zwischen Blättern, Dächern
hinab durchs Wasser; Nährstoffe
bringen Leben, ohne sie nur ödes
totes Meer; das gewaltige Öko-
system atmet. Jedes
Sein ein Bindeglied
des Seins.

aus: Jeffrey Yang, »Ein Aquarium«, 2008

## Ein Meer neuen Nichtwissens
## Zu aktuellen Gemälden und Aquarellen von Miro Dorow

Die Meditationen des Malers Miro Dorow (*1978), wie sie in diesem Band
zum ersten Mal zusammengefasst werden, bauen sich aus farbig-organi-
schen Formwelten auf, die aus einem »Meer neuen Nichtwissens« stam-
men könnten. Mit diesen Worten verweist der chinesisch-amerikanische
Lyriker Jeffrey Yang (*1974) in seinem 2012 auf Deutsch erschienenen
Gedichtband »Ein Aquarium« auf einen Ozean des noch nicht Erforschten
nicht nur im Reich der Meerestiefen.

Yang hat 2017 ein Jahr als Stipendiat des Deutschen Akademischen Aus-
tauschdienstes in Berlin verbracht. In seinen international vielbeachteten
55 Kurzgedichten des »Aquariums« schaut er aus philosophischer, natur-
wissenschaftlicher und politischer Sicht unter die Oberflächen der Erschei-
nungen. Dabei fischt Yang ebenso in den physischen Meeren wie in den
geistigen und geht mehrere Jahrtausende zurück. In kurzen prägnanten
Worten beschreibt der studierte Biologe und Literaturwissenschaftler die
unbekannten Eigenschaften eines »Tarpun« oder das organische Leben
von Schwämmen und »Riftias«. Elegant setzt er die Urbewohner der Meere
in Beziehung bereits antiker Einsichten asiatischer Philosophien: »Was die
Menschen wissen, gilt weniger als ihr Nichtwissen.« (Meister Zhuang,
4. Jahrhundert v. Chr. zit. nach Jeffrey Yang, S. 79) Mit besonderer Feinfüh-

ligkeit und sprachlicher Stärke benennt Yang Kräfte, die in seinen Versen starke Bilder von Ozeanen und Urwäldern heraufbeschwören. Das Unbeobachtete und zugleich Gefährdete unseres Planeten bringt er vor dem Hintergrund des Überzeitlichen prägnant zur Sprache.

Diesem Raum des anwesenden Nichtwissens und einer tief verborgenen Welt organischer Zusammenhänge widmet sich Miro Dorow in seinen Arbeiten auf intuitive Weise jenseits des Sprachlichen. Seine in dieser Publikation auszugsweise vorgestellte Serie mit Aquarellen im Format 21 × 15 cm sowie einzelne, mittelgroße Gemälde eröffnen Blicke, die wie »Seetangwälder« vor dunklem Grund wirken. Einige Blätter zeigen Schlieren und Tentakel, andere schwebende Partikel oder Dickichte von großer Tiefe im Raum. Alles verwebt sich ineinander. Einige Arbeiten weisen modrig braune, blaue oder hellgrüne organische Formen im schwachen Schein der Unterwasserwelt auf. Der Betrachter denkt an unbekannte »Nährstoffe«, die im schimmernden Wasser interessante Farbspiele ergeben. Paul Klee hat diesen im Dunkeln verborgenen Reichtum der Vegetation, auf den sich Miro Dorow eingestimmt hat, im Titel eines Kartons von 1922 treffend »Wachstum der Nachtpflanzen« genannt.

In seinen Arbeiten auf Papier baut Dorow seine Bilder mit Aquarellfarben geduldig Nass in Nass und Schicht für Schicht auf. Nach jeder Schicht hält er inne, um Trocknungszeiten zuzulassen. Jeweils an den Farbrändern ergeben sich feinste Trocknungsspuren, die sich mehr dem Zufall als der formenden Hand verdanken. Jedes der Blätter eröffnet einen eigenen Blick in eine eng miteinander verwobene Ökosphäre. »Jedes Sein ein Bindeglied«, heißt es in diesem Sinne bei Yang.

Parallel eröffnet sich auf sprachlicher und bildlicher Ebene ein vergleichbares »Forschungsfeld« der beiden Generationsgenossen Dorow und Yang. Doch während der 1974 in Kalifornien in eine chinesisch-amerikanische Familie hineingeborene Yang heute als internationaler Lektor und Dichter in der Nähe von New York lebt und arbeitet, blieb der 1978 in Brandenburg an der Havel geborene Dorow, der heute in Potsdam lebt und arbeitet, weitgehend am Ort seiner Kindheit. Nach einem Studium der Freien Kunst an der Hochschule für Bildende Künste in Braunschweig und einer Meisterschülerzeit bei Olav Christopher Jenssen entsteht seit 2015 ein noch junges Werk, das seine Inspiration weniger aus den pazifischen Gestaden der Weltmeere schöpft als aus der unmittelbaren Anschauung

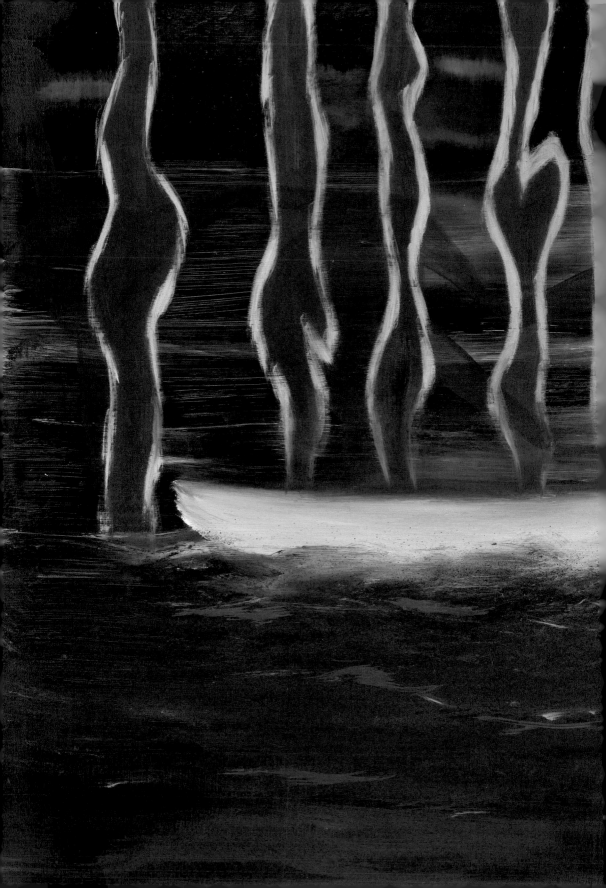

und dem Erleben der brandenburgischen Seenplatte. Und doch ähneln sich die vorgefundenen Bilder und Assoziationen, die der eine, Yang, als Biologe und Ozeanologe, der andere, Dorow, als seit seiner Kindheit begeisterter Angler vorfinden und künstlerisch umzusetzen verstehen.

»Sonnenlicht seiht zwischen Blättern, Dächern hinab ins Wasser«, heißt es bei Yang. Im Gespräch berichtet Miro Dorow von wiederkehrenden Naturphänomenen vor Sonnenaufgang, die ihn auf dem Weg zu einem der fischreichen brandenburgischen Gewässer immer wieder neu zu künstlerischen Arbeiten anregen. Nicht weniger setzt das stundenlange Verweilen und Schauen am Ufer philosophische Reflexionen in Gang, die später im Atelier auf Leinwand und Papier freigesetzt werden.

Eine Art von Stille leuchtet zum Grund.
Von Ungefähr
scheint da ein Etwas,
nicht von mir,
sondern Gottes.

(...)

Tropfen von Tief,
Licht an sich,
wer je schlief und der Atem stand:
der...
das Ende heim zum Anfang fand.

Paul Klee, »Eine Art Stille leuchtet zum Grund«, 1914
aus: Paul Klee, Gedichte, Arche Verlag Zürich-Hamburg 1998, S. 94

Während Dorow in seinen dunkleren Blättern eher der Bildwelt Paul Klees nahesteht, ist man in seinen helleren, deutlich horizontal orientierten Blättern an Vegetabiles und Landschaftliches im Farbkanon von Ferdinand Hodler (1853 – 1918) erinnert. Himmelblau und Hellgelb, Pink und Türkis stehen auf trocken bearbeiteten Blättern nebeneinander. Sie eröffnen Unendlichkeitsräume von unlokalisierbarer Tiefe. Mit Orange und Rot setzt Dorow starke, fast poppige Farbakzente. Wie bei Klee klingen überreale Stimmungen an. Sie entziehen sich, wie alle Blätter aus Dorows Hand, dabei weitgehend der verbalen Beschreibung. Der Betrachter ist auf as-

soziativer Ebene angesprochen. Er wandert mit seinen Blicken durch vielschichtige, immer wieder überraschende Bildräume. Sie verdichten sich hier und da zu Baumzeichen oder Wolken, zu Tropfen oder gärenden Blasen. Manche Blätter scheinen in Gelb-, Orange- und Brauntönen das Innere eines überhitzten Feuerofens wiederzugeben. Andere verwischen sich zu sturzartigen Wassermengen, die Regen oder Bach sein könnten.

»Kunst«, so Paul Klee 1920, »gibt nicht die äußere Welt wieder, sie macht sichtbar.« In diesem Sinne sind auch die mittelformatigen Gemälde von Miro Dorow zu lesen, die vor unseren physischen Augen vor allem innere Welten sichtbar machen. Prononcierter noch als in der Aquarelltechnik leben die Gemälde in Öl auf Leinwand von einer harmonischen Balance zwischen Kolorit, Form und Raum. Während die Arbeiten auf Papier weitgehend ohne Titel bleiben, bietet Dorow dem Betrachter für die Gemälde zuweilen Orientierungshilfen im Titel an: »For better Dreams«, »Schwaden«, »Pfad« oder »My mouth is closed«. Allerdings geben sie eher Stimmungen des Künstlers zur Zeit der Entstehung wieder als konkrete Sehhilfen. Ganz anders als etwa Paul Klee, der mit Titeln wie »Zaubergarten«, »Kosmische Flora« oder »Versunkene Landschaft« der Poesie seiner Bilder passende Titel mit auf den Weg gegeben hat, entsteht bei Dorow nur eine sehr lose Verbindung zwischen Titel und Bild. Hier ist der in der Tradition überzeitlicher Wahrheiten Arbeitende ganz Zeitgenosse und irritiert mehr, als dass er aufklärt.

Im 19. seiner Kurzgedichte spricht Jeffrey Yang die Frage nach Tradition und Erneuerung in der Kunst an: »Für den Dichter / ist es ratsam, von den Alten / abzuweichen, statt ihnen ähnlich sein / zu wollen. Doch besser noch, als / nach Abweichung zu streben, ist es, / unwillkürlich Ähnlichkeit zu finden, / ohne nach Ähnlichkeit zu streben; / und unwillkürlich abzuweichen, / ohne nach Abweichung zu streben.« In diesem Sinne schafft Miro Dorow es mit jeder neuen Arbeit, die Ambivalenz zwischen Tradition und Gegenwart, zwischen Chaos und Harmonie zum Ausgleich zu bringen. Im Rückzug auf die Natur sowohl im ökologischen als auch im geistigen Sinne gelingt es dem Maler-Poeten, ein besonderes Werk aufzubauen, das von Heiterkeit und Einsicht getragen noch viel erwarten lässt.

Katja Blomberg

### Kelp

How easy it is to lose oneself
in a kelp forest. Between
canopy leaves, sunlight filters thru
the water surface; nutrients
bring life where there'd other-
wise be barren sea; a vast eco-
system breathes. Each
being being being's link.

aus: Jeffrey Yang, „Ein Aquarium", 2008

## More positive ignorance
## On recent paintings and watercolours by Miro Dorow

The meditations of painter Miro Dorow (born 1978) which this volume brings together for the first time are composed of colourful organic forms that may originate from a kind of "positive ignorance"—a metaphor used by Chinese-American poet Jeffrey Yang (born 1974) who in his debut poetry collection, "An Aquarium" (published in 2008), refers to an infinite ocean of things yet unexplored, also beyond the realm of sea depths.

Yang, in 2017, spent a year as a DAAD scholarship holder in Berlin. In his internationally acclaimed collection of 55 short poems, he takes a philosophical, scientific and political look below the surface of appearances, fishing in physical as well as spiritual seas and going back several thousands of years. In short concise words, the educated biologist and literary scholar describes, among other things, the unknown characteristics of a tarpon, or the organic life of sponges and riftiae, elegantly relating the first inhabitants of the seas to insights of ancient Asian philosophies. "What people know is inferior to what they do not know." (Master Zhuang, 4th century BC, quoted after Yang, "An Aquarium"). A keen and sensitive master of language, Yang in his poems refers to forces that evoke strong images of oceans and forests. Creatures of our planet, unobserved and yet endangered, are here given poignant shape against the background of timelessness.

It is this realm of "positive ignorance" and a profoundly hidden world of organic correlations to which Miro Dorow intuitively devotes himself in his language-transcending oeuvre. The series of 21 × 15 cm watercolours, published here in part, as well as individual, medium-sized paintings offer views reminiscent of "kelp forests" against dark backgrounds. On some sheets, there are streaks and tentacles; on others, floating particles or thickets of great depth; everything is woven into the same fabric. Some of the works feature musty brown, blue or light green organic shapes in the dim glow of the underwater world. The viewer is reminded of unknown "nutrients" which in the shimmering water create fascinating colour effects. Paul Klee, in a 1922 painting on cardboard aptly called this luscious vegetation hidden in the dark, to which also Miro Dorow has attuned himself, "Growth of the night plants".

In his works on paper, Dorow patiently composes his watercolours layer by layer and using a wet-in-wet technique, stopping after each layer to allow drying time. On the edges of the colours, very fine drying traces occur— they are rather the work of chance than of the artist's hand. Each of these sheets affords an individual view of a densely entangled ecosphere possibly alluded to in Yang's verse, "Each being being being's link".

Parallel "fields of research"—one poetic, the other pictorial—open up when comparing the two contemporaries. However, other than Yang, who was born in 1974 to a Chinese-American family in California and today lives and works as an international lecturer and poet near New York, Dorow, born in Brandenburg on the Havel in 1978, never strayed far from the places of his childhood and today lives and works in Potsdam, just outside of Berlin. After his studies of free art at the Braunschweig Academy of Fine Arts and a sojourn as master student with Olav Christopher Jenssen, he has, since 2015, created a still comparatively young oeuvre which is inspired less by the shores of the Pacific than by the immediate experience of Brandenburg lakes. And yet, the images and associations that Yang and Dorow have come upon and realised—one as a biologist and oceanologist, the other as a passionate fisherman from childhood on—are strikingly similar.

"Between / canopy leaves, sunlight filters thru / the water surface", writes Yang. In an interview, Miro Dorow speaks of natural phenomena recurring before sunrise which, when he encounters them on the way to one of the fish-rich Brandenburg lakes, are unfailing inspirations for new works.

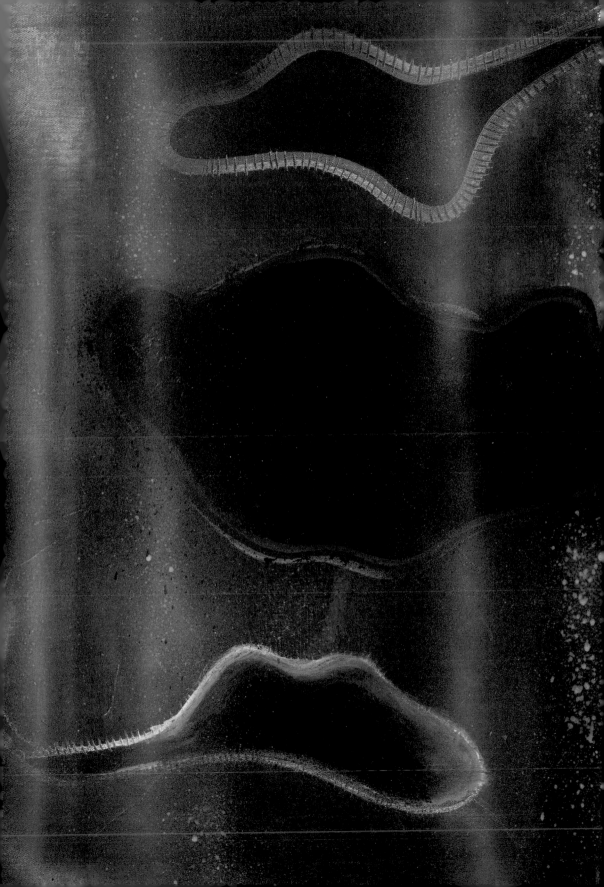

No less stimulating are the long hours spent waiting and watching on the shores of these lakes; the philosophical reflections they trigger subsequently find their way onto canvas and paper in the studio.

A kind of stillness glows toward the bottom.
From the uncertain
a something shines,
not from here,
not from me,
but from God.

[...]

Drops of the deep,
Light-in-itself.
Who ever slept and caught his breath:
he ...
found his last end in the beginning.

Paul Klee, "A kind of stillness glows toward the bottom", 1914
from: The Diaries of Paul Klee, 1898–1918, ed. with an introduction
by Felix Klee, Berkeley: University of California Press, 1964, p. 312

While Dorow's darker works show some resemblance to Paul Klee's imagery, his lighter, significantly horizontal sheets are reminiscent of the colour palette of Ferdinand Hodler's vegetal and landscape scenes. Azure and light yellow, pink and turquoise are here placed side by side on the dry sheets, opening up spaces of infinite depth. Dorow's orange and red, on the other hand, create strong and cheerful accents. As with Klee, surreal moods prevail, and just as all other sheets by Dorow's hand, they by and large defy verbalisation, addressing viewers on an associative level and taking them through always-surprising multi-layered pictorial worlds. Here and there, these worlds condense into trees or clouds, drops or fermenting bubbles. Some of the sheets, which use yellow, orange and brown tones, seem to represent the interior of an overheated furnace; others blur into wild waters that might be a rainfall or a brook.

"Art", according to a dictum by Paul Klee from 1920, "does not reproduce the visible, but rather makes visible". It is along these lines that Dorow's medium-sized paintings and the predominantly inner worlds they make

visible to our physical eyes should be interpreted. In an even more pronounced way than his watercolours, his oil-on-canvas paintings owe their impact to the harmonious balance of colour, form and space. While the works on paper remain largely untitled, Dorow's paintings sometimes have titles that provide clues to the viewer: "For better Dreams", "Schwaden" (Swaths), "Pfad" (Path) or "My mouth is closed". However, rather than concrete interpretative aids they reflect the artist's moods when creating these works. Quite different from, for example, Paul Klee, who accompanied the poetry of his images with titles such as "Magic Garden", "Cosmic Flora" or "Sunken Landscape", in Dorow's paintings there is only a very loose connection between title and picture. In this respect, Dorow, a worker true to the tradition of timeless truths, is a contemporary through and through.

No. 19 of Yang's short poems addresses the question of tradition and renewal in art: "In writing poetry, / it is better to strive to be different / from the ancients than to seek to be / identical to them. But better still than / striving to be different is to be bound / to find one's own identity with them, / without striving to identify; / and to be bound to differ with them, / without striving to differ." In this sense, Miro Dorow, in each new work, manages to reconcile the ambivalence between tradition and modernity, chaos and harmony. By retreating into nature—in an environmental as well as a spiritual sense—the painter-poet, is creating a unique oeuvre: full of serenity and discernment, it carries the promise of more to come.

Katja Blomberg
Translation: Christoph Nöthlings

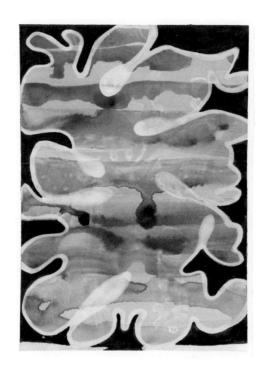

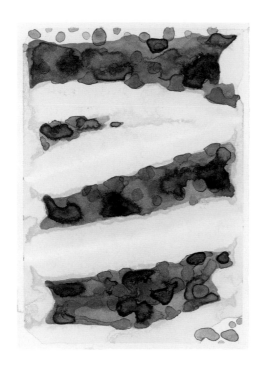

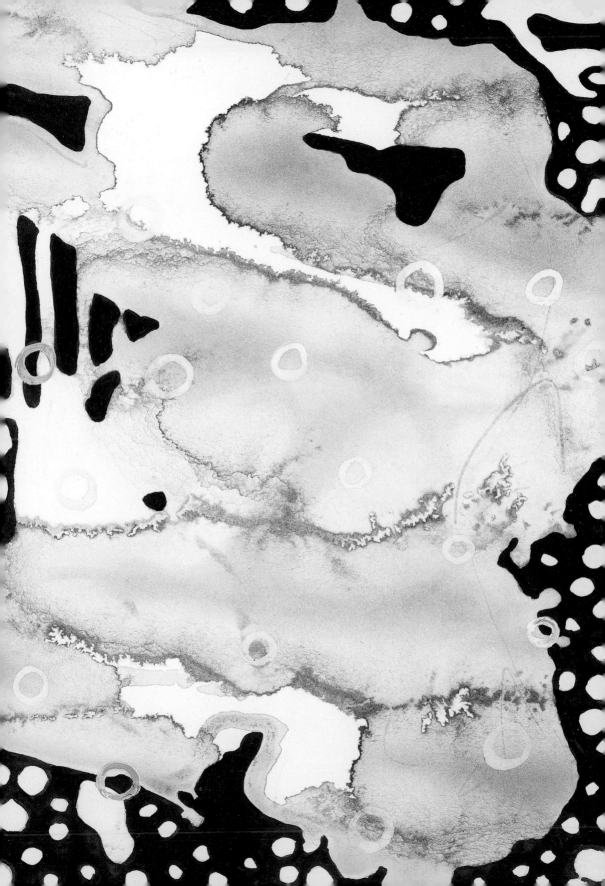

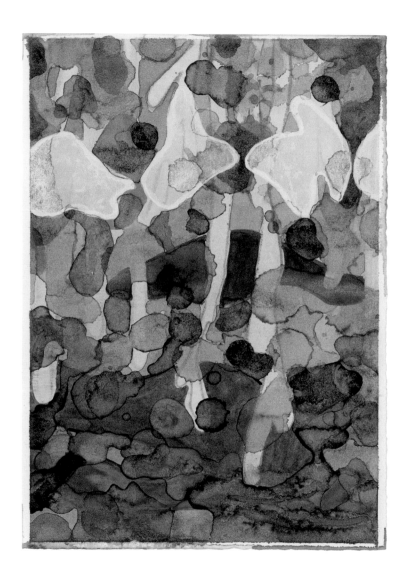

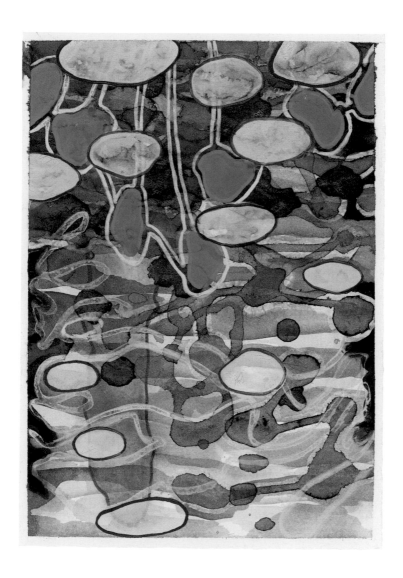

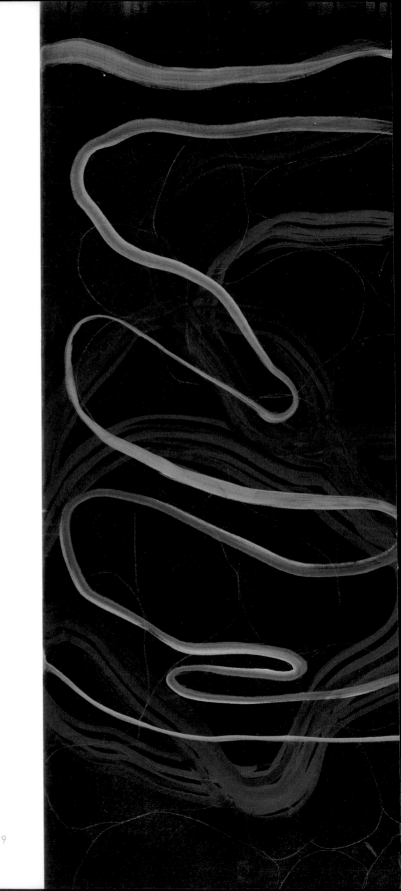

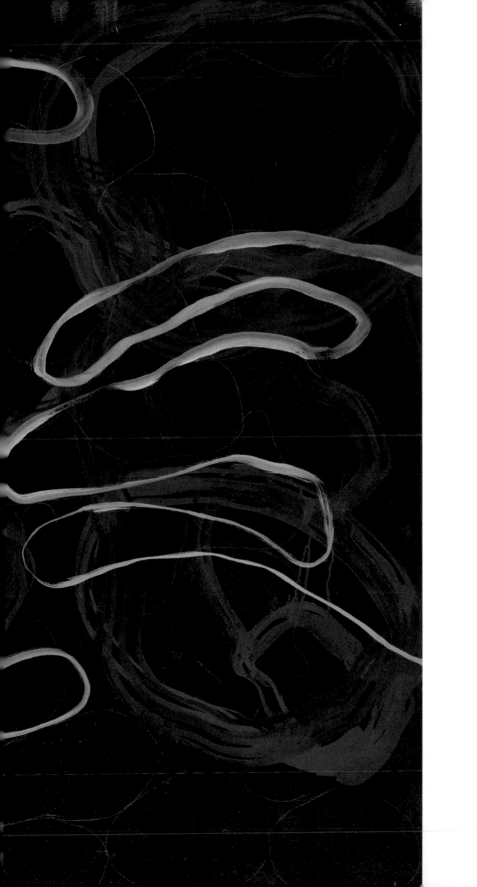

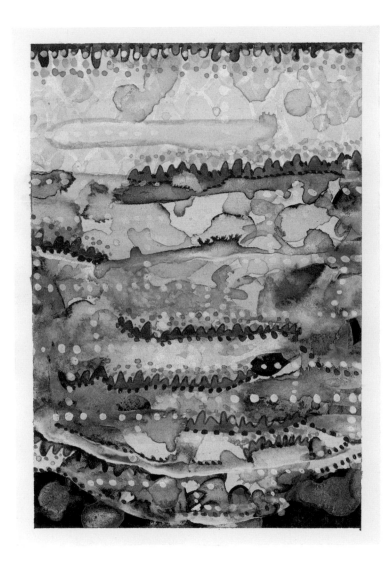

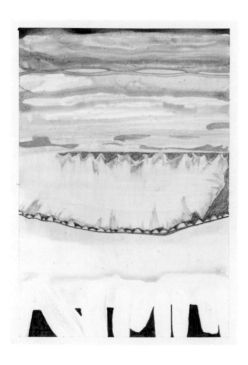

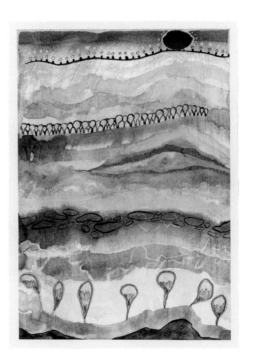

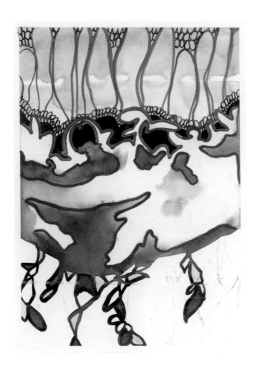

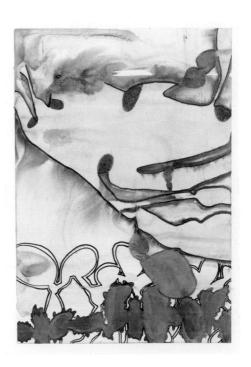

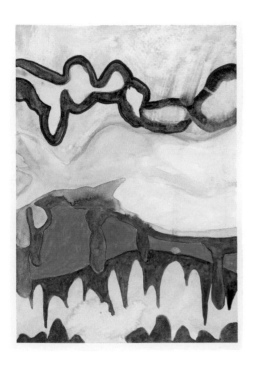

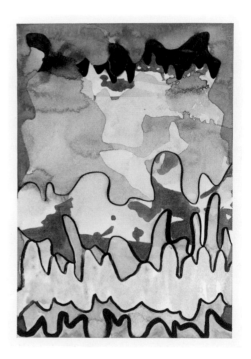

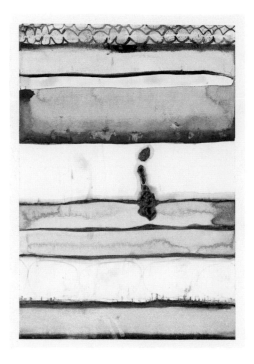

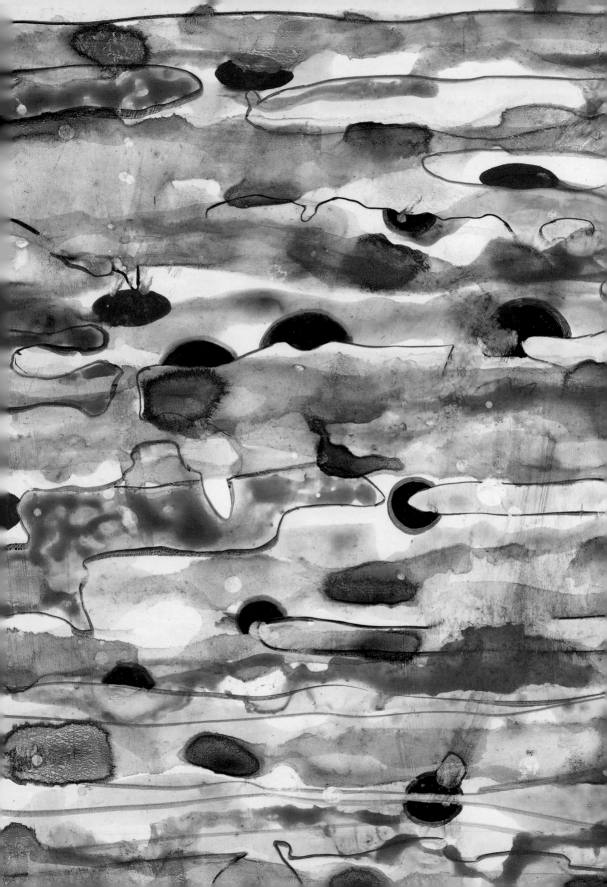

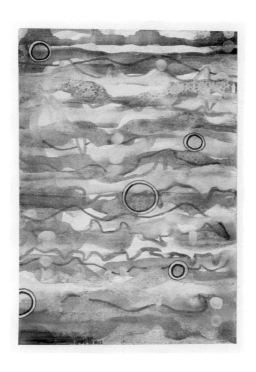 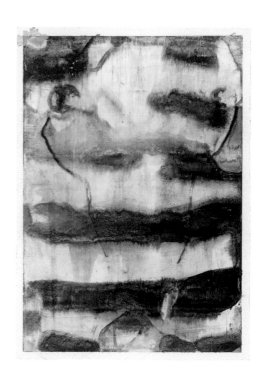

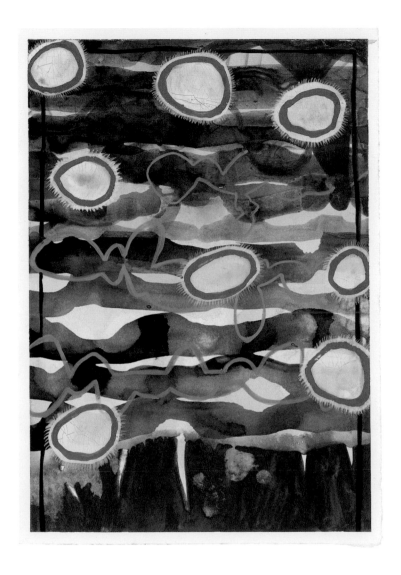

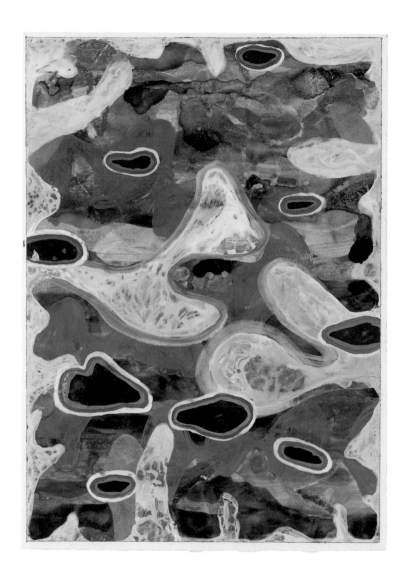

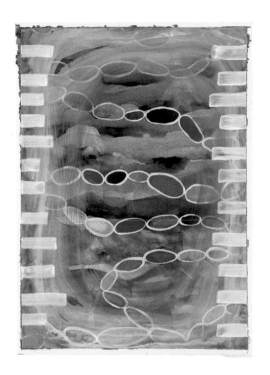 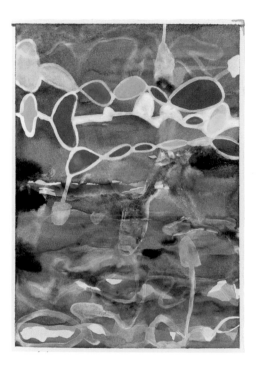

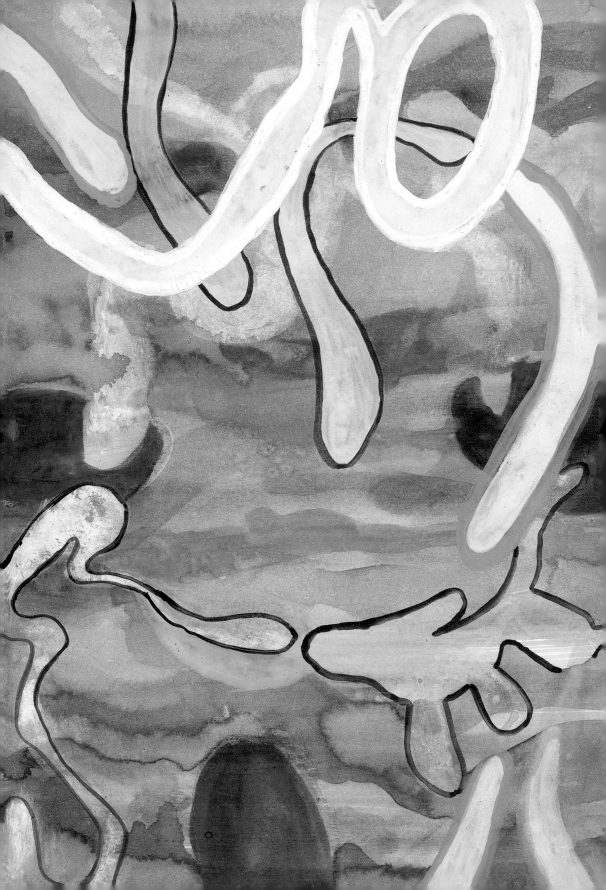

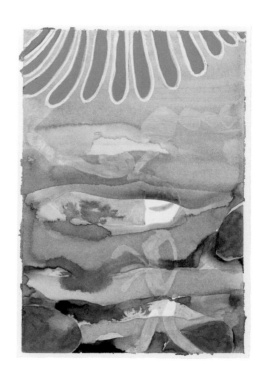

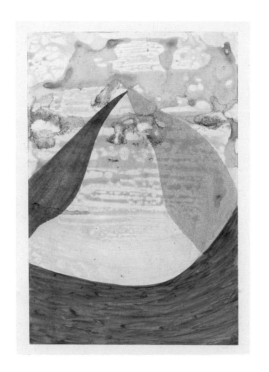

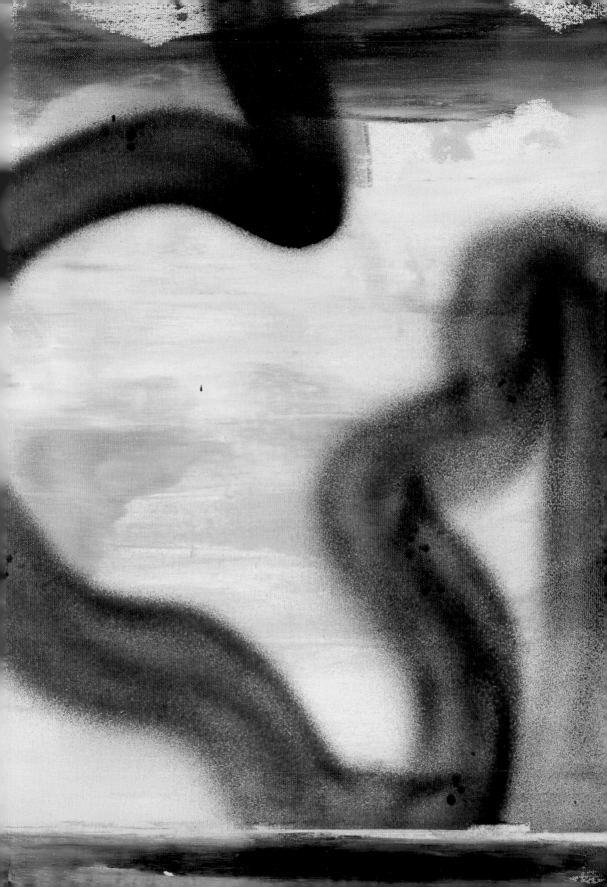

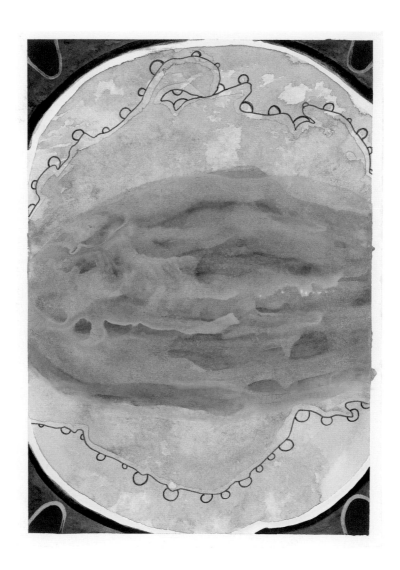

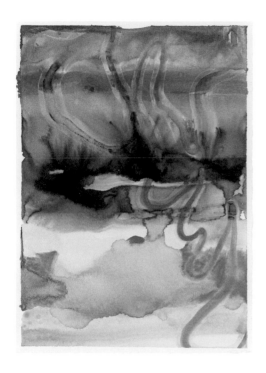

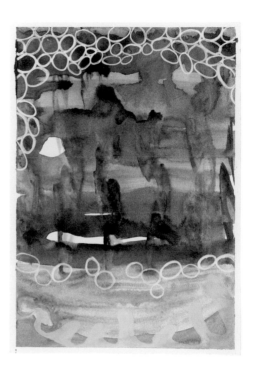

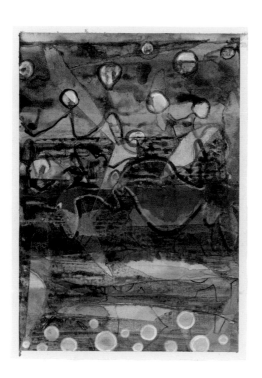

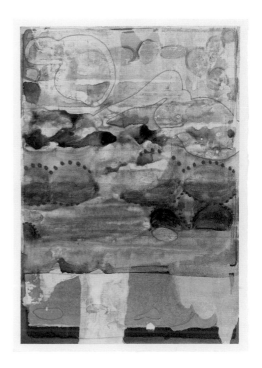

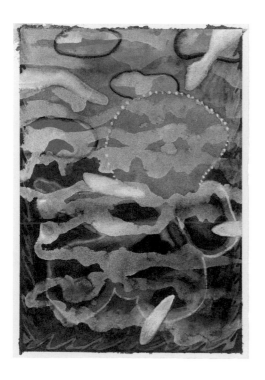

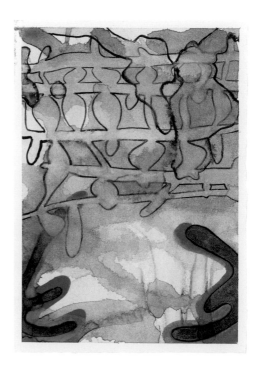

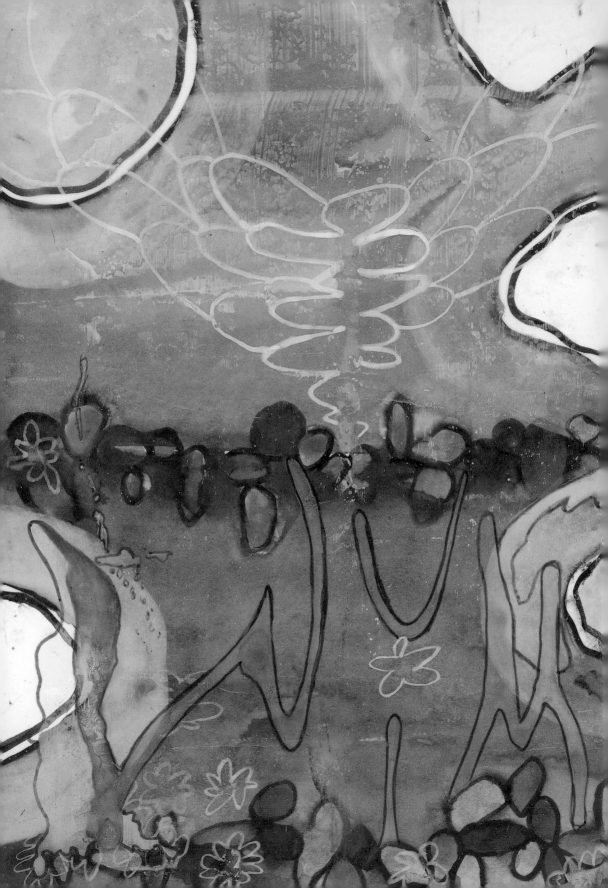

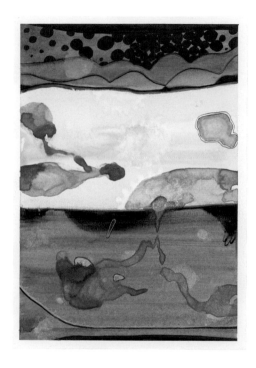

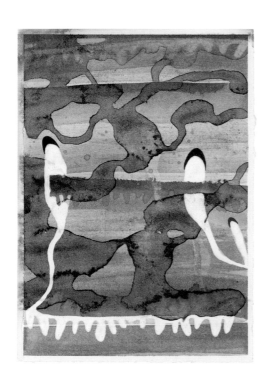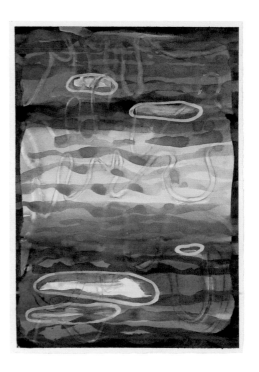

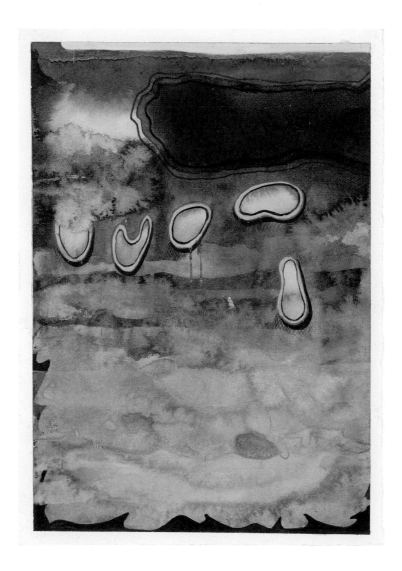

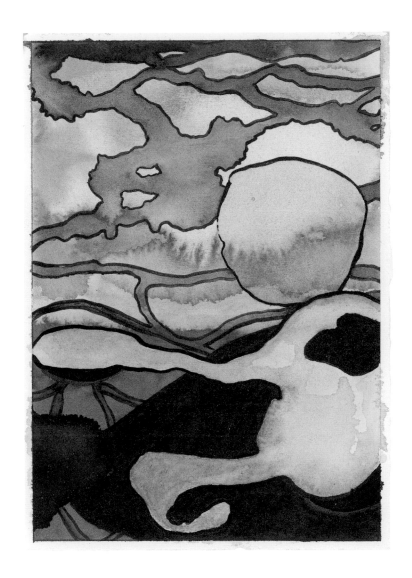

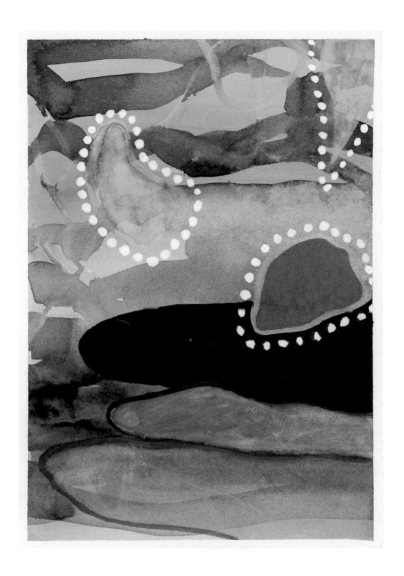

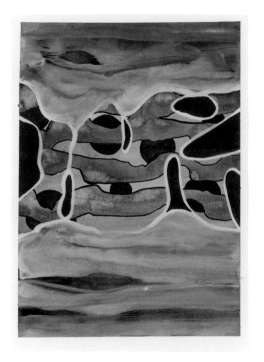

Es riecht nach Holz und Teer –
Dieser angenehm an Kindheit erinnernde Geruch,
der nur im Sommer bei genau passender Temperatur
in die Nasen empfindsamer Gemüter steigt, –
wirkt am besten,
wenn er sich mit der kühlen Brise nahegelegener Gewässer mischt.

    Miro Dorow

There is a scent of wood and tar—
A scent, pleasantly reminiscent of childhood
which only during summer, and when the temperature is right,
wafts its way into the nostrils of sensitive minds—
it has its best effect
when mingled with the cool breeze of nearby waters.

    Miro Dorow

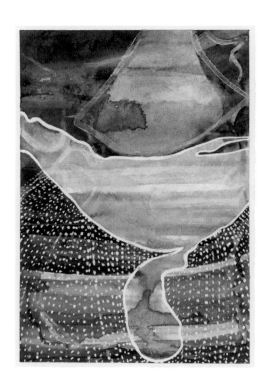

# Abbildungen

# Miro Dorow

| 1978 | geboren in Brandenburg an der Havel |
| 2006 | Studium der Freien Kunst bei Hartmut Neumann |
| | und Olav Christopher Jenssen an der |
| | Hochschule für Bildende Künste Braunschweig |
| 2012 | Diplom |
| 2013 | Meisterschüler bei Olav Christopher Jenssen |
| | lebt und arbeitet in Potsdam |

### Ausstellungen | Beteiligung (Auswahl)

| 2017 | **Popup**, Haus am Waldsee, Berlin |
| 2015 | **Start**, Rechenzentrum, Potsdam |
| 2014 | **Versteckt**, Alte Brauerei, Potsdam |
| 2013 | **Kunstsammlung Baumann/Borgmann/Wunderlich**, |
| | ENERGIEkombinat, Leipzig |
| 2012 | **Märkisches Stipendium für Bildende Kunst** |
| | **im Bereich Malerei**, |
| | Städtische Galerie Iserlohn |
| | **Tombolo**, Palais für Aktuelle Kunst, Glückstadt |
| | **Diplomenta Singunale**, |
| | Schlecker Contemporary, Braunschweig |
| | **Diplomausstellung**, |
| | Hochschule für Bildende Künste Braunschweig |
| | **Lauschstellung Volume 2**, |
| | Torhaus Galerie, Braunschweig |
| 2011 | **Das Blaue Wunder**, F14, Dresden |
| | **Escape**, Galerie der HBK, Braunschweig |
| | **Escape**, Kunsthalle Lund, Schweden |
| 2010 | **Schritt für Schritt ins Paradies**, Galerie KUB, Leipzig |
| 2009 | **Teleskop**, Ateliergemeinschaft Koloniestrasse, Berlin |
| 2009 – | **Escape**, zweijähriges Kooperationsprojekt |
| 2011 | zwischen der Malmö Art Academy, der HBK Braunschweig, |
| | der International Academy of Art Palestine und |
| | der Maumaus Escola de Artes Visuais Lissabon |

# Miro Dorow

| | |
|---|---|
| 1978 | Born in Brandenburg on the Havel |
| 2006 | Study of free art with Hartmut Neumann |
| | and Olav Christopher Jenssen |
| | at the Braunschweig Academy of Fine Arts |
| 2012 | Diploma |
| 2013 | Master student of Olav Christopher Jenssen |
| | lives and works in Potsdam |

### Participation in Exhibitions (selection)

| | |
|---|---|
| 2017 | **Popup**, Haus am Waldsee, Berlin |
| 2015 | **Start**, Rechenzentrum, Potsdam |
| 2014 | **Versteckt**, Alte Brauerei, Potsdam |
| 2013 | **Kunstsammlung Baumann / Borgmann / Wunderlich**, |
| | ENERGIEkombinat, Leipzig |
| 2012 | **Märkisches Stipendium für Bildende Kunst** |
| | **im Bereich Malerei** |
| | (Fine Arts Scholarship in the field of painting) |
| | Städtische Galerie Iserlohn |
| | **Tombolo**, Palais für Aktuelle Kunst, Glückstadt |
| | **Diplomenta Singunale**, |
| | Schlecker Contemporary, Braunschweig |
| | **Diploma Exhibition**, |
| | Braunschweig Academy of Fine Arts |
| | **Lauschstellung Volume 2**, |
| | Torhaus Galerie, Braunschweig |
| 2011 | **Das Blaue Wunder**, F14, Dresden |
| | **Escape**, Galerie der HBK, Braunschweig |
| | **Escape**, Lund Art Hall, Sweden |
| 2010 | **Schritt für Schritt ins Paradies**, Galerie KUB, Leipzig 2009 |
| | **Teleskop**, Ateliergemeinschaft Koloniestrasse, Berlin |
| | |
| 2009 – | **Escape**, two-year cooperation project |
| 2011 | between Malmö Art Academy, HBK Braunschweig, |
| | the InternationalAcademy of Art Palestine and |
| | Maumaus Escola de Artes Visuais, Lisbon |

# Katja Blomberg

| | |
|---|---|
| 1956 | geboren in Hamburg |
| 1976–1980 | Studium der Kunstgeschichte, Klassischen Archäologie und Neueren deutschen Literaturwissenschaften in Freiburg i. Br. und Hamburg |
| 1980 | Magister Artium zur Geschichte der norddeutschen Fayence im Museum für Kunst und Gewerbe in Hamburg |
| 1980–1984 | lebt und arbeitet in Tokio, Kunstkritikerin der »Asahi Evening News«, Kuratorin der Deutschen Gesellschaft für Natur- und Völkerkunde Ostasiens (OAG) |
| 1985–1991 | Dissertation zum Thema »Abstrakte Tendenzen in der deutschen Plastik der Nachkriegszeit« an der Universität Heidelberg, zahlreiche Publikationen in Fachzeitschriften |
| 1991 | Promotion |
| 1991–2000 | feste freie Korrespondentin der »Frankfurter Allgemeinen Zeitung« für die Niederlande und Belgien in Aachen |
| 2000–2003 | Kulturredakteurin FAZ.net in Frankfurt (Main) |
| 2003–2004 | Pressesprecherin des Museums für Angewandte Kunst in Wien |
| 2004 | Publikation im Auftrag des Murmann Verlages Hamburg: »Wie Kunstwerte entstehen« |
| Seit 2005 | Direktorin des Hauses am Waldsee. Internationale Kunst in Berlin |

# Katja Blomberg

| | |
|---|---|
| 1956 | Born in Hamburg |
| 1976–1980 | Studies of art history, classical archaeology and modern German literature at the universities of Freiburg and Hamburg |
| 1980 | M.A. thesis on the history of North-German faience in the Hamburg Museum of Arts and Crafts |
| 1980–1984 | Work sojourn in Tokyo, art critic for "Asahi Evening News", curator for the German Society for Nature and Ethnology of East Asia (OAG) |
| 1985–1991 | PhD thesis on "Abstract Tendencies in the German sculpture of the post-war period" at the University of Heidelberg, numerous publications in academic journals |
| 1991 | Doctorate |
| 1991–2000 | Permanent freelance correspondent for "Frankfurter Allgemeine Zeitung", reporting from Aachen on issues concerning the Netherlands and Belgium |
| 2000–2003 | Arts editor for FAZ.net news portal in Frankfurt on the Main |
| 2003–2004 | Press spokeswoman at the Museum for Applied Arts in Vienna |
| 2004 | Publication on behalf of Murmann Verlag in Hamburg: "Wie Kunstwerte entstehen" (The Emergence of art values) |
| Since 2005 | Director of the exhibition venue "Haus am Waldsee. Internationale Kunst in Berlin" |

Die Ostdeutsche Sparkassenstiftung, Kulturstiftung und Gemeinschaftswerk aller Sparkassen in Brandenburg, Mecklenburg-Vorpommern, Sachsen und Sachsen-Anhalt, steht für eine über den Tag hinausweisende Partnerschaft mit Künstlern und Kultureinrichtungen. Sie fördert, begleitet und ermöglicht künstlerische und kulturelle Vorhaben von Rang, die das Profil von vier ostdeutschen Bundesländern in der jeweiligen Region stärken.

The Ostdeutsche Sparkassenstiftung, East German Savings Banks Foundation, a cultural foundation and joint venture of all savings banks in Brandenburg, Mecklenburg-Western Pomerania, Saxony and Saxony-Anhalt, is committed to an enduring partnership with artists and cultural institutions. It supports, promotes and facilitates outstanding artistic and cultural projects that enhance the cultural profile of four East German federal states in their respective regions.

In der Reihe »Signifikante Signaturen« erschienen bisher:
Previous issues of "Signifikante Signaturen" presented:
**1999** Susanne Ramolla (Brandenburg) | Bernd Engler (Mecklenburg-Vorpommern) | Eberhard Havekost (Sachsen) | Johanna Bartl (Sachsen-Anhalt) | **2001** Jörg Jantke (Brandenburg) | Iris Thürmer (Mecklenburg-Vorpommern) | Anna Franziska Schwarzbach (Sachsen) | Hans-Wulf Kunze (Sachsen-Anhalt) | **2002** Susken Rosenthal (Brandenburg) | Sylvia Dallmann (Mecklenburg-Vorpommern) | Sophia Schama (Sachsen) | Thomas Blase (Sachsen-Anhalt) | **2003** Daniel Klawitter (Brandenburg) | Miro Zahra (Mecklenburg-Vorpommern) | Peter Krauskopf (Sachsen) | Katharina Blühm (Sachsen-Anhalt) | **2004** Christina Glanz (Brandenburg) | Mike Strauch (Mecklenburg-Vorpommern) | Janet Grau (Sachsen) | Christian Weihrauch (Sachsen-Anhalt) | **2005** Göran Gnaudschun (Brandenburg) | Julia Körner (Mecklenburg-Vorpommern) | Stefan Schröder (Sachsen) | Wieland Krause (Sachsen-Anhalt) | **2006** Sophie Natuschke (Brandenburg) | Tanja Zimmermann (Mecklenburg-Vorpommern) | Famed (Sachsen) | Stefanie Oeft-Geffarth (Sachsen-Anhalt) | **2007** Marcus Golter (Brandenburg) | Hilke Dettmers (Mecklenburg-Vorpommern) | Henriette Grahnert (Sachsen) | Franca Bartholomäi (Sachsen-Anhalt) | **2008** Erika Stürmer-Alex (Brandenburg) | Sven Ochsenreither (Mecklenburg-Vorpommern) | Stefanie Busch (Sachsen) | Klaus Völker (Sachsen-Anhalt) | **2009** Kathrin Harder (Brandenburg) | Klaus Walter (Mecklenburg-Vorpommern) | Jan Brokof (Sachsen) | Johannes Nagel (Sachsen-Anhalt) | **2010** Ina Abuschenko-Matwejewa (Brandenburg) | Stefanie Alraune Siebert (Mecklenburg-Vorpommern) | Albrecht Tübke (Sachsen) | Marc Fromm (Sachsen-Anhalt) | **XII** Jonas Ludwig Walter (Brandenburg) | Christin Wilcken (Mecklenburg-Vorpommern) | Tobias Hild (Sachsen) | Sebastian Gerstengarbe (Sachsen-Anhalt) | **XIII** Mona Höke (Brandenburg) | Janet Zeugner (Mecklenburg-Vorpommern) | Kristina Schuldt (Sachsen) | Marie-Luise Meyer (Sachsen-Anhalt) | **XIV** Alexander Janetzko (Brandenburg) | Iris Vitzthum (Mecklenburg-Vorpommern) | Martin Groß (Sachsen) | René Schäffer (Sachsen-Anhalt) | **XV** Jana Wilsky (Brandenburg) | Peter Klitta (Mecklenburg-Vorpommern) | Corinne von Lebusa (Sachsen) | Simon Horn (Sachsen-Anhalt) | **XVI** David Lehmann (Brandenburg) | Tim Kellner (Mecklenburg-Vorpommern) | Elisabeth Rosenthal (Sachsen) | Sophie Baumgärtner (Sachsen-Anhalt) | **65** Jana Debrodt (Brandenburg) | **66** Bertram Schiel (Mecklenburg-Vorpommern) | **67** Jakob Flohe (Sachsen) | **68** Simone Distler (Sachsen-Anhalt) | **69** Miro Dorow (Brandenburg) | **70** Marie Jeschke (Mecklenburg-Vorpommern) | **71** Jens Klein (Sachsen) | **72** Nora Mona Bach (Sachsen-Anhalt)

© 2018 Sandstein Verlag, Dresden | Herausgeber Editor: Ostdeutsche Sparkassenstiftung | Text Text: Katja Blomberg | Abbildungen (1, 2, 3, 9, 28, 44) Photo credits (1, 2, 3, 9, 28, 44): Bernd Borchardt | Übersetzung Translation: Christoph Nöthlings | Redaktion Editing: Dagmar Löttgen, Ostdeutsche Sparkassenstiftung | Gestaltung Layout: Norbert du Vinage, Sandstein Verlag | Herstellung Production: Sandstein Verlag | Druck Printing: Stoba-Druck, Lampertswalde · **www.sandstein-verlag.de** · ISBN 978-3-95498-280-6